簽繪頁

感恩致謝

【感謝購買】：向購買的你說聲謝謝，台灣原創因你的支持而茁壯。

【致敬醫療】：向台灣辛勞的醫療人員致敬，希望這本漫畫能為大家帶來歡笑，也讓民眾了解醫療人員的酸甜苦辣。

【感謝指導】：感謝文化部、桃園市文化局、黃榮村校長、陳快樂司長、馬肇選教授及動漫界師長們的指導與鼓勵。

【感謝校稿】：感謝何錦雲、老爸和洪大多次協助校對。

【感謝刊登】：感謝《國語日報》、《中國醫訊》、《桃園青年》、台北榮總《癌症新探》、《台灣精神醫學通訊》、《聯合元氣網》等處刊登醫院也瘋狂。

【感謝翻譯】：感謝神獸、愚者學長、華九協助日文版翻譯。

【感謝協助】：感謝開拓動漫、白象文化、千業影印、先施印刷、大笑文化、無厘頭動畫、815、大東導演、蔡姊、哲哲、MOMO 和 JV 等長久以來的協助。

【感謝客串】：感謝小雨、空白、米八芭、芯仔、嘎嘎老師、瑪姬米、篠舞醫師、成真老師常常於漫畫中友情客串出場。

【感謝親友】：最後要感謝我的家人及親朋好友，我若有些許成就，來自於他們。

團隊榮耀

【榮耀】：

- 2013 台灣第一部原創醫院漫畫
- 2013 榮獲文化部藝術新秀
- 2014 新北市動漫競賽優選
- 2014 文創之星全國第三名及最佳人氣獎
- 2014 台灣漫畫最高榮譽「金漫獎」入圍（第 1 集）
- 2015 台灣漫畫最高榮譽「金漫獎」入圍（第 2、3 集）
- 2015 主題曲動畫 MV 百萬人次觸及
- 2016 台灣漫畫最高榮譽「金漫獎」首獎（第 4 集）
- 2016 獲選台灣「十大傑出青年」
- 2015-2019 連續五年榮獲「國家中小學優良課外讀物」

【參展】：

- 2014 日本手塚治虫紀念館交流
- 2015 日本東京國際動漫展
- 2015 桃園藝術新星展
- 2015 桃園國際動漫展
- 2016 桃園國際動漫展
- 2018 桃園國際動漫展
- 2016 世貿書展
- 2016 台中國際動漫展
- 2015 亞洲動漫創作展 PF23
- 2017 義大利波隆那書展
- 2015 開拓動漫祭 FF25+FF26
- 2016 開拓動漫祭 FF27+FF28
- 2017 開拓動漫祭 FF29+FF30
- 2018 開拓動漫祭 FF31+FF32
- 2019 開拓動漫祭 FF33+FF34
- 2020 開拓動漫祭 FF35

【急診】：蔡明達醫師

【復健科】：吳威廷醫師、沈修聿醫師、張竣凱醫師

【耳鼻喉科】：翁宇成醫師、徐鵬傑醫師

【中醫】：馬肇選教授、李松儒醫師、武執中醫師
　　　　　古智尹醫師、張哲銘醫師、楊凱淳醫師

【牙醫】：康培逸醫師、蕭昭盈醫師、李孟洲醫師
　　　　　留駿宇醫師、周瑞凰醫師

【護理】：王庭馨護理師、 劉艾珍護理師、謝玉萍主任
　　　　　鍾秀雯護理師、林品潔護理師、黃靜護理師
　　　　　陳小Q護理師、 陳宜護理師

【藥師】：王怡之藥師、米八芭藥師、陳俊安藥師
　　　　　蔡恬怡藥師、張惠娟藥師、李懿軒藥師
　　　　　林秀菁藥師、劉信伶藥師

【營養師】：楊斯涵營養師

【心理師】：馮天妏心理師、林昱文心理師、鍾秀華心理師
　　　　　　劉瑞楨心理師

【獸醫】：余佩珊獸醫師、余育慈獸醫師

【社工】：羅世倫社工師

【職能治療師】：游雯婷治療師、張瑋菁治療師

【食品安全】：李彥輝顧問

4

感謝醫療顧問

【精神科】：所有指導過雷亞的師長及同仁（太多了）

【小兒科】：蘇泓文醫師、黃宣邁醫師

【胸腔內科】：許政傑醫師、許嘉宏醫師

【腎臟科】：張凱迪醫師、胡豪夫醫師

【新陳代謝科】：王舜禾醫師、黃峻偉醫師

【神經內科】：莊毓民副院長、王威仁醫師、林典佑醫師
蔡宛真醫師

【泌尿科】：杜明義醫師、蔡芳生院長、蕭子玄醫師

【家醫科】：林義傑醫師

【外科】：林岳辰醫師、羅文鍵醫師、洪浩雲醫師

【整形外科】：黃柏誠醫師

【皮膚科】：鄭百珊醫師、陳逸勳醫師、王芳穎醫師

【肝膽腸胃科】：賴俊穎主任、劉致毅醫師、陳欣昕醫師

【麻醉科】：沈世鈞醫師

【感染科】：陳正斌醫師、王功錦醫師

【婦產科】：張瑞君醫師、施景中醫師、林律醫師

【眼科】：吳澄舜醫師、洪國哲醫師、羅媁泠醫師
吳立理醫師

【骨科】：周育名醫師、朱宥綸醫師

【放射科】：卓怡萱醫師、陳佾昌醫師

【風濕免疫科】：周昕璇醫師

急診女醫師小實學姊（急診醫師）：

> 「居然出到第 10 集了，實在太有才！雷亞及兩元再次聯手出擊！必屬佳作！」

黃子佼（資深主持人、跨界王）：

> 「透過漫畫了解職場的智慧，透過幽默化解醫界的辛勞，《醫院也瘋狂》系列漫畫，絕對是首選！」

謝章富（台灣藝術大學教授）：

> 「生活需要智慧也需要幽默，《醫院也瘋狂》用漫畫形式呈現了台灣杏林趣談，也反諷了醫療崩壞問題，創意蘊含於方寸之間，值得玩味。」

賴麒文（無厘頭動畫創辦人）：

> 「創作能力，是種令人羨慕的天賦，但令我更佩服的，是能善用天賦去關心社會，並讓生活中的人事物乃至於世界變得更美好的人，而子堯醫師就是這樣的人。」

好運羊（外科醫師）：

> 「記得當年第一集《醫院也瘋狂》出版的時候，醫療崩壞的議題才剛獲得社會關注，如今許多醫界改革逐漸獲得民眾支持，子堯貢獻功不可沒，也請各位繼續支持《醫院也瘋狂》！」

Z9 神龍（網路達人）：

> 「老同學、好友兼資深鄉民的雷亞，用漫畫寫出這淚中帶笑的醫界秘辛，絕對大推！」

感謝各界推薦

柯文哲（台北市市長、外科醫師）：

「《醫院也瘋狂》用搞笑趣味的方式描繪台灣醫療議題，又同時兼具醫學衛教意義，一本值得推薦的台灣醫療漫畫。」

蘇微希（台灣動漫畫推廣協會理事長）：

「雷亞和兩元用自嘲幽默的角度畫出台灣醫護人員的甘苦談，莞爾之餘也讓大家發現：原來許多基層醫護人員是蠟燭兩頭燒的血汗勞工啊！」

鍾孟舜（前台北市漫畫工會理事長）：

「台灣現在還能穩定出書的漫畫家已經是稀有動物了，尤其還是身兼醫生身分就更難得了，這還有什麼話好說，一定要大力支持！」

曾建華（不熱血活不下去的漫畫家）：

「能堅持漫畫創作這條路的人不多，尤其雙人組的合作更是難得，醫師雷亞加上漫畫家兩元的組合，合力創造出 200% 的威力，從作品中，你一定可以感受到他們倆對於漫畫的堅持與熱情！」

湯翔麟 (30 年資深漫畫家）：

「雷亞老師的漫畫創作、醫療口碑、演講事業及美食人生都愈來愈威，祝第 10 集一舉打破前 9 集銷量、然後在第 12 集美滿成家、15 集升格當爸爸。也祝兩元老師事業順利，早日成為環保王！最後祝兩位持續在一起 創作 XD」

推薦序 – 黃榮村
善良熱情的醫師才子

　　子堯對於創作始終充滿鬥志和熱情，這些年來他的努力逐漸獲得大家肯定，他獲得文化部藝術新秀、文創之星競賽全國第三名和最佳人氣獎、入圍台灣漫畫最高榮譽「金漫獎」、還被日本譽為是「台灣版的怪醫黑傑克」，相當厲害。他不斷創下紀錄、超越過去的自己，並於 2016 年當選「十大傑出青年」，身為他過去的大學校長，我與有榮焉。他出版的本土醫院漫畫《醫院也瘋狂》，引起許多醫護人員共鳴。我認為漫畫就像是在寫五言或七言絕句，一定要在短短的框格之內，交待出完整的故事，要能有律動感，能諷刺時就來一下，最好能帶來驚奇，或最後來一個會心的微笑。

　　醫學生在見習和實習階段有幾個特質，是相當符合四格漫畫特質的：包括苦中作樂、想辦法紓壓、培養對病人與周遭事物的興趣及關懷、團隊合作解決問題、對醫療體制與訓練機制的敏感度且作批判。

　　子堯在學生時，兼顧專業學習與人文關懷，是位多才多藝的醫學生才子，現在則是一位對人文有敏銳觀察力的精神科醫師。他身懷藝文絕技，在過去當見習醫學生期間偶試身手，畫了很多漫畫，幾年後獲得文化部肯定，頗有四格漫畫令人驚喜的效果，相信日後一定會有更多令人驚豔的成果。我看了子堯的四格漫畫後有點上癮，希望他日後能成為醫界一股清新的力量，繼續為我們畫出或寫出更輝煌壯闊又有趣的人生！

前中國醫藥大學校長

前教育部部長

推薦序 - 陳快樂
才華洋溢的熱血醫師

在我擔任衛生署桃園療養院院長時，林子堯是我們的住院醫師，身為林醫師的院長，我相當以他為傲。林醫師個性善良敦厚、為人積極努力且才華洋溢，被他照顧過的病人都對他讚譽有加，他讓人感到溫暖。林醫師行醫之餘仍繫心於醫界與台灣社會，利用有限時間不斷創作，迄今已經出版了多本精神醫學衛教書籍、漫畫和繪本，而這本《醫院也瘋狂10》，更是許多人早已迫不及待要拜讀的大作。

《醫院也瘋狂》利用漫畫來道盡台灣醫護的酸甜苦辣、悲歡離合及爆笑趣事，讓醫護人員看了感到共鳴，而民眾也感到新奇有趣。林醫師因為這系列相關作品，陸續榮獲文化部藝術新秀、文創之星大賞與金漫獎首獎，相當令人讚賞。現在他更當選全國十大傑出青年，並擔任雷亞診所的院長，非常厲害。

另外相當難得的是，林醫師還是學生時，就將自己的打工所得捐出，成立「舞劍壇創作人」，舉辦各類文創活動及競賽來鼓勵台灣青年學子創作，且他一做就是17年，現在很少人有如此高度關懷社會文化之熱情。如今出版了這本有趣又關心基層醫護人員的漫畫，無疑是讓林醫師已經光彩奪目的人生，再添一筆風采。

前心理及口腔健康司司長
前桃園療養院院長 　陳快樂

人物介紹

【LD】：
醫學生，雷亞室友，帥氣冷酷，總是很淡定的看著雷亞做蠢事，具有偵測能力。

【歐羅】：
醫學生，虎背熊腰、力大如牛、個性魯莽，常跟雷亞一起做蠢事，喜歡假面騎士。

【雷亞】：
本書主角，天然呆醫學生，無腦又愛吃，喜歡動漫和電玩。

【政傑】：
醫學生，雷亞室友，正義感強烈、力大無窮，生氣時會變身。

【龜】：
醫學生，雷亞室友，總是笑臉迎人，運動全能。

【歐君】：
醫學生，聰明伶俐又古靈精怪，射飛鏢很準，身手矯健。

【欣怡】：
資深護理師，個性火爆，照顧學妹，打針技巧高超。

【琪琪】：
新進護理師，有潔癖、不苟言笑、講話一針見血。

【雅婷】：
護理師，內向溫和，喜愛閱讀，熱衷於提倡環保。

人物介紹

【金老大】：
醫院院長，個性喜怒無常、滿口醫德卻常壓榨基層醫護。年輕時是台灣外科名醫。

【伊鳩蟑螂】：
黑心不法業者，常會違法販賣非法物品或是挑撥醫病關係。

【崔醫師】：
精神科主任，沉穩內斂、心思縝密、具有看穿人心的蛇眼。

【龍醫師】：
急診主任，個性剛烈正直，身懷絕世武功，常會以暴制暴，勇於面對惡勢力。

【總醫師】：
外科總醫師，個性陰沉冷酷，因為一直無法升上主治醫師而嫉妒學弟加藤醫師。

【李醫師】：
內科主任，金髮碧眼混血兒，帥氣輕佻、喜好女色。

【余醫師】：
獸醫師，知識豐富，喜歡小動物也熱愛運動。

【皮卡】：
醫學生，帥氣高挑，滿腹經綸、學富五車。

【加藤醫師】：
外科主治醫師，刀法出神入化，總是穿著開刀服和戴口罩。醫學生喜愛的學長。

人物介紹

【MOMO】：
遊戲工程師，帥氣瀟灑、平易近人。

【兩元】：
作者，職業是漫畫家，熱愛漫畫和環保。

【林醫師】：
作者，雷亞診所院長。戴紙袋隱瞞長相，真正身分是來自未來的雷亞。

【范醫師】：
放射科主治醫師，為人幽默，熱心教學。

【雨寶】：
護理師，聰明伶俐，命中帶雨，只要放假都會下雨。

【小黃醫師】：
新陳代謝科主治醫師，學識淵博。粉絲團【糖尿病筆記】。

【生醫師】：
婦產科主治醫師，溫柔貼心、善體人意。

【之之】：
雷亞診所藥師，優雅從容，怕蟑螂。

【婷婷】：
雷亞診所櫃台總管，陽光活潑，活力滿點

【小聿醫師】：
復健科主治醫師，有
天使般的溫柔和治癒
能力。

【百珊醫師】：
皮膚科主治醫師，美
麗聰明、醫術精湛、
充滿正義感。

【芯仔】：
萬能小天使，會畫畫
煮飯、做甜點、做模
型，喜歡吸貓。

【於是空白】：
護理師畫家，萌萌可
愛、工作認真。粉絲
團【於是空白】。

【瑪姬米】：
圖文畫家，喜歡健身
和吃肉。粉絲團【瑪
姬米】。

【米八芭】：
藥師畫家，活潑開朗、
知識豐富。粉絲團【白
袍藥師米八芭】。

【小雨】：
藥師畫家兼遊戲設計
師，才華洋溢。粉絲

【芳穎醫師】：
皮膚科主治醫師，美
麗親切，醫術卓越。

【周哥】：
醫學生，足智多謀，
喜歡開有趣的問題

漫畫戒許很誇張

現實往往更瘋狂

歲在丁酉年冬　文鍵書

什麼？已經開始了嗎！

什麼?!醫院也瘋狂已經出到第十集了嗎!

什麼?!我已經畫七年醫狂了嗎!

什麼?!醫狂已經連續五年榮獲中小學優良課外讀物嗎!

什麼?!這一集醫狂就這樣隨便開始了嗎!

護理排班

琪琪學妹剛來，過年時間找時間我請大家一起吃個飯吧！

感謝欣怡學姊！

好。

我初三沒班有空喔！

但我初三是白班耶…

我初三是…

我小夜。

四7初三
OFF
D
E

我初五白班，可以考慮約晚餐。

學姊不好意思，那天我小夜班。

我可。

六9初五
D
E
OFF

日10初六
N
D

在同單位，根本不可能有大家都有空的時間嘛！！

比中樂透難。

寵物用藥與人不同

小哈你怎麼了？身體不舒服嗎？

幽鳴~

慢跑經過

好像傷口發炎了，我剛好有醫院帶回來的消炎藥……

加藤醫師快住手！這很不OK！

啊！是余醫師！

人的消炎止痛藥物不能隨便給動物吃，劑量或種類錯的話，反而會導致肝腎衰竭喔！

小心啊！

什麼?!這麼可怕!!

18

無限循環

為了減肥，今天開始我要每天跑步！

哇！這小籠包看起來好好吃，先吃飽才有力氣減肥。

噁⋯⋯吃太飽了好難受，先回去休息，明天再跑好了。

隔日──

肚子有點餓，跑步前先去吃個滷肉飯好了。

搬東西

呼好累……兩元你可以幫我一起搬嗎？

我才不要，你自己搬啦。

哇！兩元葛格好帥，幫忙搬一下嘛！

我最喜歡搬東西了！看我健身的成果！

嗒啦

腰好痛～小聿醫師救我……

好痛～

人搬重物時，要下背打直蹲下搬，比較不傷腰和脊椎喔！

牙齒色素

糖尿病疾病才傷腎

小黃醫師，我的腎最近不太好，一定是你的糖尿病藥傷腎，我不吃了！

阿伯，你是因為糖尿病長期沒規則服藥，高血糖傷到腎的關係，不是藥害的，藥其實可以幫助你。

別想騙我！你們醫師都和藥廠勾結騙人！我要改吃朋友介紹的電台保健食品了，你這無良庸醫！

唉……佛渡有緣人啊……

半年後

22

低調下診

什麼?!診所關門了!?

下診剛關鐵門

哇!我才遲到半小時而已耶!枉費我第一次來,想說來看看。

你也是遲到的病人吧!你說是吧!

呃……這個嘛……

現在醫師真是太沒醫德了,才晚上九點就下班,不看了

醫師本人

咩咩咩

好險……

記性不好是不是失智

熬夜唸書

雷亞你最近金魚腦越來越嚴重，一直忘記東西，是不是失智症啊？

我錢包又不見了！

嗯哼～雷亞同學，聽你描述，比較像是失眠和壓力造成的記憶不好。

崔醫師，我金魚腦會不會是失智症？

失智症好發於老人家或中風患者，常會認為是別人亂事情，甚至會認為是別人亂講。比方說東西不見，不會覺得是自己忘記放哪，而會覺得是被別人偷走。

呼…還好，被LD嚇死。

24

以貌取人

淡泊名利只為吃

兩元，醫狂漫畫連續五年榮獲【中小學優良課外讀物】耶！

手機優惠

哇～這豬肋排看起來好美味～

兩元，家樂福跟我們買了一百本漫畫耶！

冰箱優惠

什麼?!最近迴轉壽司有新的優惠！

兩元，電視正在報導我們的新聞耶！

餓～

我得了不吃壽喜燒就會死掉的病。

……燒肉？

吃爆!!!要吃哪一家?!

易騙難教

李主任，有健保看診還要350元？太貴了吧！

阿伯你的藥物本來是上千元的，這已經很便宜了……

最近鄰居跟我說這個養生秘藥，一罐兩千元，可以治療癌症，你覺得如何？

阿伯這沒有醫學實證，沒辦法跟你保證。

你們這些醫師就是死要錢，怕別人藥物比較有效就這樣亂講！

阿伯沒有經過嚴謹科學把關的藥品最好不要亂吃…

嗚嗚，我心好累。

易騙難教啊。

卵巢囊腫

琪琪你好厲害喔！剛進醫院沒多久就很快熟練！

學姊過獎了，此乃份內之事。

最近下腹會持續疼痛…

去看婦產科吧。

雅婷你這是功能性卵巢囊腫，是婦科常見疾病，通常沒特別症狀，較嚴重的會下腹痛或出血。

功能性卵巢囊是週期性，多半自己會消失，一般定期追蹤就好。

謝謝張醫師！

28

熱血高中生

幾年前—

高中生曾怂

您好，冒昧傳訊息，我是位高中生，看了醫院也瘋狂後覺得很喜歡，我決定未來要考醫學系！

林醫師

哇！真的嗎？那你會很辛苦喔，不過有理想和目標很棒！加油！

現在—醫學系面試

說看看，你又是為了啥理由申請醫學系，也是崇拜史懷哲嗎？哼。

你是金老大對吧，說出來嚇死你！我是因為喜歡醫院也瘋狂才想當醫生的！

滿分！滿分！這位是百年難得一見的奇才啊！

⋯⋯

⑩

29

米八芭出書啦！

米88你怎麼了？看起來很激動。

我人生第一本圖文書《藥師忙蝦米？》出版啦！

哇！真的喔？恭喜耶！

喂！不是你幫我出版的嗎？

喔，好像是有這麼一回事…

先別管金魚腦腦閣了，台灣第一本藥師漫畫《藥師忙蝦米？》，有趣又富教育性，熱賣中喔！

藥師忙蝦米？

白袍藥師米八芭的漫畫工作日誌

米八芭 圖/文

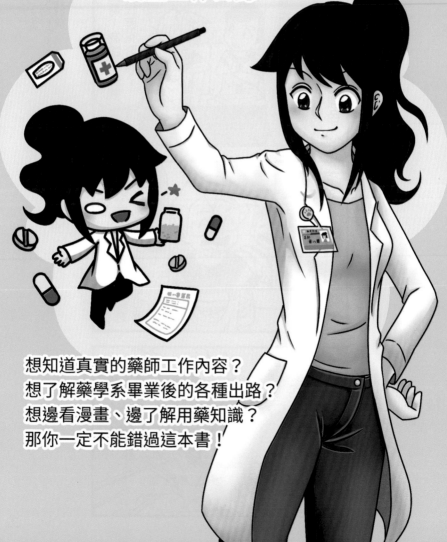

想知道真實的藥師工作內容？
想了解藥學系畢業後的各種出路？
想邊看漫畫、邊了解用藥知識？
那你一定不能錯過這本書！

銀針試毒

銀針尖端變黑！這包子被下毒！來人啊！護駕！

周哥，為啥銀針變黑代表有毒啊？

因為古代毒藥很多是硫化物，硫化物遇到銀會起化學反應，氧化還原後變成硫酸銀，硫酸銀是黑色。

原來如此！周哥你真是好聰明喔！那這些欣怡姊送給我們的包子會不會也被下毒啊？哈哈！

哈，搞不好喔！你用針筒刺刺看啊。

針頭變黑?!包子有毒?!

拔毛癖

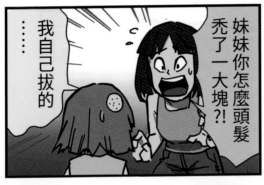

妹妹你怎麼頭髮禿了一大塊?!

……我自己拔的

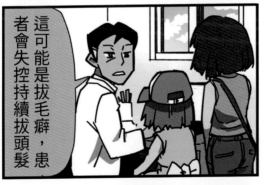

這可能是拔毛癖,患者會失控持續拔頭髮

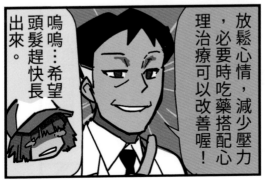

放鬆心情,減少壓力,必要時吃藥搭配心理治療可以改善喔!

嗚嗚…希望頭髮趕快長出來。

難度等級

難度1——
醫學院期末考

難度2——
醫師國考

難度3——
專科醫師考試

難度99——
小雨做的醫院密室
逃脫遊戲

這謎題
也太難
了吧!!!

眾所期待

開拓動漫祭FF33
醫療圖文聯攤

醫院也瘋狂9　醫生君6　真實的間隙　護理師啟萌計畫

恭喜醫狂9出版，我期待一整年了，請問這集有蕾雅嗎？

呃⋯這集沒有耶，謝謝支持。

醫狂超好看的！請問林醫師下次你會cosplay蕾雅嗎？

絕對不會，謝謝支持。

蕾雅這麼有人氣，為了銷售量你就下海吧

你們想太多，等等！空白你想幹嘛!?

李老闆麵店

哇！好香喔！我最喜歡這裡的什錦麵！

感謝大淵市場李老闆夫婦煮這麼好吃的麵。

環保餐具

呀噠!!

兩元老師你幹嘛打掉我的免洗筷!?

免洗筷不環保又不健康，你要自備環保餐具才是王道！

是…感謝兩元老師教誨…

真是超好吃！

適得其反

啊哈！我買了環保餐具組和不鏽鋼吸管！以後我也是環保小尖兵了！

啊！環保餐具丟在店家忘記拿回來！

啊！忘記把不鏽鋼吸管拔起來！

丟

結果弄丟好幾次環保餐具，反而更不環保了啊...

我、我知道錯了...兩元老師饒命啊！

饒命!!!

雨寶護理師初登場

雨寶護理師，為啥大家會叫你雨寶啊？

哼哼，既然你誠心誠意的問我，我就大慈大悲的告訴你雨寶護理師，誠心誠意的問我，我就大慈大悲的告訴你

雷亞醫師你看現在醫院外面天氣如何？

艷陽高照，風和日麗。

我現在假裝自己下班走出醫院院門口。

突然開始狂風暴雨！

你根本是能操縱天氣的超能力者吧！

嗚嗚，每次我只要上班就大晴天，放假就下雨，根本不能出去玩

38

詐騙蟑螂

阿婆，我看你單獨一個人坐輪椅候診，怎麼了？

我跌倒骨折開刀回診。

是嗎？真可憐，剛好我這有個珍貴藥酒，喝了可以增肌壯骨，骨折喝三個月就會好了喔！

真的嗎？太好了！

相遇即是有緣，原本一罐五千元，我算你結緣價三千元就好。

哇！你真是好人。

路過

阿婆不要被詐騙蟑螂騙，他之前已經騙很多人了

真的嗎?!感謝告知，差點就被騙了。

登革熱不能喝農藥

台灣爆發登革熱疫情，請大家注意清除家中積水避免蚊蟲孳生

哇！竟然有人在報紙寫說喝農藥可以預防登革熱，這會害死人吧?!

他也沒說錯啊~

LD你說啥鬼話？農藥超毒的耶！喝一口可能就會死掉！

話不是這樣說吧！

死掉就不會得到登革熱啦。

氣胸

嗚！

琪琪你怎麼了？

琪琪你胸痛嗎!?

讓我好好來幫你按摩按摩！

X光顯示琪琪是單側自發性氣胸，好發於高瘦年輕人。

那怎辦？

如果氣胸輕微，可以吸氧氣或放引流管治療追蹤，嚴重的要開刀處理喔！

換湯不換藥

【補充】：「雷包」指的是很雷很爛的玩家，常會害同隊隊友輸。「小屁孩」是罵人幼稚不成熟，或是常講大話沒實力。

怕噎到

魚刺

雷亞同學吃魚很小心挑刺耶。

因為他上次吃東西噎到，送到急診被我救。

喔！所以他是怕又一次噎到才很小心，想不到雷亞同學也有所成長了呢！

不，他其實真正怕的是因為上次噎到，被歐羅用哈姆立克法急救到骨折。

醫院平安符

欣怡姊，怎麼今天大家飲料不是點珍珠奶茶啊？

No~No~No~這些不是要拿來吃的，這些是值班平安符！

平安符？跟日本御守一樣嗎？

平安值班有三寶：乖乖、涼茶、焙煎麥茶不能少！

【乖乖】
病人乖乖不亂

！！

【涼茶】
值班涼爽

【焙煎麥茶】
Pateint麥吵
(病人的英文)

要買涼茶十罐、乖乖十包嗎？好，請問是哪個護理站？

歐君好厲害…

發大財。

44

拖延症候群

哇！雷亞這些都是你的未完成病歷嗎？也太多了吧。

埋頭苦寫

沒辦法…我都會習慣一直拖，越拖越多，我是不是有拖延症候群啊？

是喔…我想看看怎麼幫你。

這本《拖延心理學》是我從圖書館借的，看了就可以改善了喔！

真的嗎?!周哥太感謝你了，我馬上來拜讀！

一週後—

雷亞你書看得如何？

喔，你說那本書喔，我還沒打開耶。

重返魔獸

哇！遊戲魔獸世界WOW出了復古經典版耶，歐君你以前不是也沉迷過很長時間？

對啊那好久了，都過15年了，現在還有誰會回去玩啊？

說的也是，現在大部分人都玩手機遊戲了吧。

對啊，想當年遊戲中，雷亞很常被部落殺死，哭哭跟我們求救呢！

哈啾

!!

雷亞保重啊...

15年來從沒長大

LD我在南海鎮被部落暗殺守屍了！雷亞撐住！我馬上爐石回去幫你殺回去！

為了聯盟！

46

真豬奶茶

林醫師感謝你治好我的病！送你珍珠奶茶！

哈哈感謝，不過不用給我吸管啦。

林醫師看你都喝無糖綠茶，買個珍奶給你補充點熱量。

謝謝真的不用⋯⋯喝到變胖了。

呼！終於看完全部病人，趕快趁有空檔去上廁所。

婷婷救我！我被門卡住了！

珍珠奶茶喝太多，真的要變成豬了。

飛蚊症

長篇漫畫 1

咳咳，各位親朋好友大家好，有件事情跟大家報告。

就是我們未來計畫推出醫院也瘋狂的長篇漫畫！想到此處，我心中熱血可說是澎湃不已啊！

雷亞你去買個炸雞桶當晚餐。

遵命！兩元老師！

喂！你們兩個根本沒在聽我講話吧！

啥？長篇不是你每年的愚人節發言嗎？

兄長你從第一集說到第十集了，老梗了啦！

我很認真啦！我已經在努力寫了！

你們兩個現在吃驚也太晚了吧！

萬萬沒想到在我有生之年，會有這一天的到來！

長篇裡面我會長高嗎？

長篇裡面我會有錢嗎？

呃⋯沒特別想耶⋯應該有機會吧。

總之，醫院也瘋狂長篇認真規劃中！希望未來有機會推出！

只好趕稿了！

請把我畫高點！

哥吉拉電影

雷亞和歐羅看電影：哥吉拉2——萬獸之王

主題曲響起

登登登 登登登登 登登登登登登登登

吼~太熱血啦！

吼~王者基多拉好帥啊！

吵死啦！

你們兩個欠揍啊！

這次刻意跟他們兩個分開坐是對的。

52

扭到什麼

對啊，這次的主題曲好熱血啊！

看電影哥吉拉2真是爽快！

哇！有最新的哥吉拉扭蛋耶!!

你慢慢扭，我先走

這台放好低，要彎腰，嘿咻—

結果雷亞扭到什麼？

扭到腰。

總管由來

姐姐，為啥腦闆都叫你總管啊？你叫他腦闆是因為他是金魚腦老闆。

……這個嘛

您好，本院無電話預約都是現場掛號喔！

您好，你說你學校想邀林醫師去演講？

婷婷，廁所有蟑螂！等等等可以幫我打嗎？

我們要三杯無糖珍奶謝謝。

我們要三個麥香雞套餐外送

總管，這些漫畫等等麻煩你寄出。

很可怕～不要問～

?

54

演講太多

腦闆，剛八德國小電話邀請你去演講網路成癮喔。

喔好啊，林校長對我很好。我很好。

腦闆，桃園市政府和長庚大學也邀請你去演講網路成癮。

還有喔？我演講已經多到快講不完了耶…

不要再打來邀啦！我要把電話線剪掉！

腦闆冷靜啊！

林醫師安安你好，可以來我們公司演講嗎？

電話線就算剪了，也還有手機和臉書會被邀啊！

成交

老婆我今天第一天當房仲好緊張。

老公放心，加藤醫師常說生命會自己找到出路的，你沒問題的！

所有人白天都給我在外面推銷，沒成交不准下班！

是！店長！

天氣酷熱

NO.

已成焦

你是非洲來的朋友嗎？

熱

醫學道士

打電動頭暈

雷亞你要不要玩吃雞手遊！

我玩第一人稱視角射擊遊戲會3D暈耶…

可是我們這隊現在缺一位隊友。

這個嘛～除非你能讓我不要暈。

有了！你玩遊戲前先吃個抗組織胺暈車藥吧！

對耶！歐羅你好聰明喔！

玩到一直輸氣到腦充血

結果還是暈氣到暈。

狐臭

歐羅你在換日光燈啊?

對啊,雷亞你可以把旁邊那支新的日光燈給我嗎?

嘿,拿去!

這股臭味是?

好臭～我不能呼吸了!

雷亞你怎麼了?振作點!

歐羅同學有可能是有狐臭,保持清淨乾爽、手術開刀或微波除汗都能改善喔。

醫生顧問

俺教你們,如果有人癲癇要在嘴巴塞東西避免咬到舌頭

可是醫院也瘋狂漫畫裡面教癲癇不能塞東西,要暢通呼吸道。

住口!我吃過的鹽比你吃過的飯還多!漫畫這種不入流的小孩玩意怎麼能相信!

報告老師,醫狂漫畫的作者就是醫師,而且還有幾十位的專業醫療顧問。

當天晚上

哈哈,笑死俺了!這本漫畫好笑又有衛教,真不錯!

貓吃更好

牛排好香喔！芯仔下廚就是令人垂涎三尺。

OK！柔嫩多汁的舒肥牛排完成！接下來是分盤，這是大塊的。

剩下小塊和肉屑放這盤。

哇！連喵咪毛毛都能吃小塊牛排！

雖然是屑屑，但還是好吃。

大塊肉 →

開箱

腦闆，又有民眾宅配冷凍海鮮給你當謝禮。

哇！這麼大一箱喔。

這膠帶好多好黏好難撕啊！

腦闆你撕的好難看喔！

手起刀落

好刀法！

每天拆無數藥箱的我，刀法已經練至爐火純青。

咔咔咔！

暴食症

成績好又怎樣？叫你幫我買菸你敢不買？

狂吃！

阿弟，你怎麼最近吃比平常三倍多啊？

嘔～～

阿弟你怎麼吃完飯就到廁所吐?!

弟弟是罹患了暴食症，無法控制狂吃後又催吐，通常是因為心理因素引起，建議做心理治療喔。

嗚嗚，其實我在學校被同學欺負。

阿弟，有事可以跟媽媽說啊！

成為李醫師

弟弟流感已經好了，可以準備出院了。

謝謝李醫師！

小朋友要記得保重身體啊，以後想當什麼啊？

我想要成為【ㄌㄧˇ ㄕ】！

哇！你拿我當目標想當醫師啊？真是令我感動！

感動！！

呃…不是啦，阿弟是想未來當幫人處理大體的「禮儀師」。

呃……
好喔…

64

苦肉計

阿伯你感冒咳嗽要戴口罩啦！

哼！這小感冒不需要戴啦！

咳咳，雨寶護理師怎麼啦？

李主任保重身體，阿伯咳嗽不想戴口罩。

咳咳

咳咳、阿伯、咳咳、你感冒、咳咳、咳咳要戴口罩、咳咳

不然、咳咳、會被我傳染、咳咳、喔……

你這病原體走開，快給我口罩！

好個苦肉計。

大便姿勢

糟糕，又便祕了，最近吃太少蔬菜和喝水。

學弟你便祕變嚴重，痔瘡也惡化了喔

蝦米？不會又要血便了吧！

有小秘訣，大便時候身體稍微前傾或用蹲式馬桶會比較順暢喔。

順了順了！有用耶！

抓周

抓周是一種民間習俗，在寶寶一歲時候實施，用在寶寶未來可能，預測寶寶未來會從事的職業或興趣，通常會擺放6或12件物品，來

哇！你家小文要快一歲了耶，準備抓周了

對啊，我好期待喔，生期待他當醫生

來吧，寶貝隨便選一個你喜歡的吧，想選啥都可以喔呵呵

醫師袍 →
藥罐
手電筒
針筒
聽診器

啊啊！為什麼不拿！！

選擇性重聽

保護桌遊

YA！我買了新桌遊【記憶黑洞】！

小雨你東西很多，要不要我幫你拿桌遊──

學長你想對我的桌遊做什麼！

桌遊之於小雨，大概跟狗狗之於基努李維一樣重要吧。

學長對不起！我以為你要搶我的桌遊

開拓動漫祭FF34
感謝紀錄漫畫

感謝各位粉絲！這次原
創醫療圖文攤，創下十
連攤歷史紀錄！

這次有兩
位醫師、
兩位護理
師、一位
藥師、和
一位中醫
師一起擺
攤喔！

感謝嘎嘎
、芯仔、
哲哲、小
班、婷婷
和獠兄等
人一起共
襄盛舉。

感謝親朋好友蒞臨支持，
預計2020會推出醫院也瘋
狂10，敬請各位期待。

出版人眼光

一般人

哇！阿姨妳皮膚又白又嫩，保養真好，要買個高級面膜更好？

歐君醫師您真會說話，我今年40了啦！

資深出版人—錦雲

哇！這本書封面光滑，紙質不錯，是用250磅的雪銅紙嗎？

錦雲好眼力！紙質磅數都分毫不差！

一般人

讚！歐羅你肩膀很寬，穿西裝讓人覺得很有氣勢。

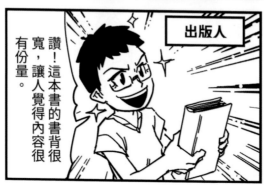

出版人

讚！這本書的書背很寬，讓人覺得內容很有份量。

代罪羔羊

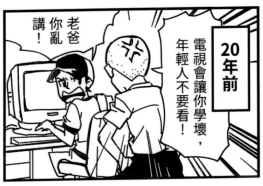

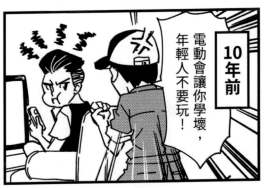

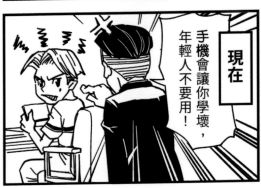

今非昔比

以前夏天
——穿很少

以前冬天
——穿很多

現在夏天
——穿很多

現在冬天
——穿很少

好熱喔~現在真的
是冬天嗎？難道
是溫室效應嗎？

醫師也是人

加藤醫師你怎麼騎那麼舊的摩托車?!

加藤醫師你怎麼穿拖鞋那麼隨便?!

加藤醫師你怎麼吃滷肉飯這麼便宜?!

大家對醫師是不是有什麼迷思？醫師也是人啊？

但你是奇怪的人這點無庸置疑。

健康生活

唷~陳太，你要送小孩搭校車啊？車上人擠人真辛苦呀。

林太你好，真巧~

我家小孩很用功，我每天都讓他吃高級葉黃素和維他命來促進發育。

哇！那很貴吧，阿寶都沒吃。

兩年後

什麼?!你家阿寶為啥長那麼高啊！

哈，可能是因為常常運動吧。

揠苗助長

小成，這周六你要去上提琴課增加氣質，禮拜天要跟我去聽音樂劇。

可是我想跟阿寶他們出去玩…

小成！你怎麼都在滑手機打電動，都不跟同學出去玩！

我哪有時間跟同學出去玩啦！

原來是夢

哇！這次抽血膽固醇竟然是正常耶！

雷亞同學恭喜你，這是你持續努力運動的成果！

哈哈，這麼棒我都以為是在作夢呢!?

感心～

其實是作夢沒有錯喔！

啥？

可惡……

失落～

只做一半

政傑你體力真好！你好像變瘦了。

對啊，我每天做100下伏地挺身鍛鍊。

我做你的一半量，但都沒變瘦耶。

做一半50也不少啊？怎麼會沒變瘦？

我是做往下那一半，往上上不來。

我看你要鍛鍊的是大腦吧⋯⋯

自顧不暇

加藤醫師，秦神醫說我腿斷不用開刀，抹這膏藥就會好了！

那個…抹藥膏無法改善骨折喔……

嘿嘿嘿，這些人真好騙。

哎呀！

骨折跑來找我們開刀，怎不抹你的神藥膏就好！

……！

電子菸不要抽

阿伯你長年吸菸，已罹患慢性阻塞肺病了，該戒菸了。

咳，抽幾十年了，哪容易戒啊？

呵呵！
咦！
咦！
嘻嘻...

阿伯我剛聽到你說的了，用電子菸戒菸，無毒健康又新潮喔！

真的嗎？我試試！

別再騙了！電子菸目前已證實對身體有很多壞處，且未通過衛生機關核准喔！

謝謝醫師提醒，差點信了。

鬼月不開刀

農曆七月（鬼月）

YA～今天刀比較少，一下就開完，難得可以準時下班。

鬼月真的開刀少好多，大家還真是迷信。

LD同學，我們要尊敬民俗信仰，其實鬼月不開刀也有其醫學根據喔！

莫非死亡率真的比較高?!

因為鬼月剛好是每年新的一批菜鳥醫師進醫院的時間。

真的⋯某人當時闖了一堆禍

聖誕劫

奇怪……

龍主任怎了？

每年到了聖誕節前，急診因摔傷就醫的人明顯變多。

可能是因為冬天下雨路面溼滑？

哈哈好有道理，不愧是雨神雨寶護理師。

哈我隨便說說的啦。

事實上—

爬煙囪給小孩驚喜失足。

中秋月圓

腦闆，剛有病人送來中秋禮盒，說感謝你治好他的自律神經失調！

Yeah~

喔~謝謝。

腦闆，剛剛隔壁診所院長送來中秋禮盒！

!?

喔喔，還有啊？謝謝。

腦闆…又有粉絲寄來的中秋禮盒。

呃~

哇！吃不完了啦！

中秋節月圓人團員，肚子也變圓

紙袋都快撐破了

貧窮

加藤醫師謝謝你的照顧，這是我自己種的無農藥地瓜。

哇！謝謝～看起來很好吃。

加藤醫師，外面有一位婦人，自稱人很不舒服吵著要插隊先看診……

很不舒服嗎？那請他先進來好了。

怎麼看那麼慢?!我等等還要去音樂會，還要付兩百多元？現在不是有健保嗎？

呃…健保還是要付掛號費、部分負擔和藥費喔…而且你看起來沒不舒服啊

你這什麼態度?!醫師還跟我辯！你好沒醫德！我要去投訴你！

慢走不送!!

兩元家肉粽

哈哈，嚐嚐我們家親手包的中秋肉粽吧！

閃亮！！

哇！還會發光好刺眼！

喔喔這口味真獨特，除了鹹蛋黃之外還有點沙沙的粉，那啥？

哼哼，沒吃過吧！你猜猜看那是啥。

我聽說東南亞有些不肖業者，會在食物中加毒品讓顧客上癮，這莫非是——

不是啦！

是加綠豆仁喔！

真、真令人想不到。

嚇！！！

失眠書助眠

林醫師我失眠很嚴重。

阿婆，失眠要治本，生活要調整。這本我寫的失眠書《醫夜好眠》你回去看。

醫師又見面了，結果我看了那本書之後睡超好的！

是嗎？真是太好了，你現在睡覺有記得要關手機和關燈了嗎？

啥關手機？

咦？書裡面不是有教大家睡覺要記得關手機，不然你怎麼改善失眠的？

我一打開書看到滿滿的字就想睡啦，字在寫啥我根本不知道。

實境解謎1

大家要不要一起玩密室逃脫？

我跟密室不熟，會不會很難啊？

好啊！

熱血啊！

活動當天

奇怪？地圖明明是標在這附近。

但這邊沒路耶，是要翻牆嗎？

可能是手機感應錯了，還是這方向？

我們約五點，已經快遲到了耶。

應該是這裡樓上，但門是鎖著！

喔喔！難道已經開始解謎了嘛！太熱血啦！

鐵定—

不是。

實境解謎2

最後終於成功到會場。

哈哈不好意思，剛剛忘記開鎖，讓你們上樓。

我介紹一下，等等因為遊戲需求，有一位勇者頭要被蓋布袋…

真巧，我原本頭就有戴紙袋了！

呃好……另外需要有一位玩家要用到針頭

真巧，我剛好隨身攜帶針頭！

喂！警察局嗎？我這邊有幾位可疑人士…

唐堂中醫

大家好，我是唐堂中醫院長古杯杯！

我是副院長羊羊毛！

嘿來登場

恭賀唐堂中醫診所於桃園成立，身為同學兼鄰居來送花祝賀！

恭賀

等等喔，我在玩空洞騎士。

等等喔，我在玩陰屍路打僵屍。

這、這！

是電玩宅知己啊！

客家人

林醫師這款打僵屍手遊超好玩的，我組了工會一起來玩吧！

這遊戲會不會很貴要課金啊？

古杯杯我是客家人很省的，這遊戲不花錢也可以玩。

一周後

雷亞你等級怎麼超過我了?!你不是才剛玩一個禮拜。

因為我是課金的「課」家人。

古杯杯
……我太小看了你的課力。

速邁樂
願課力與你同在!

【補充】：「課金」指的是在遊戲中花錢，如果花太多錢可能會被稱為「課長」。

我想幾天

爸，你不要再抽菸了啦！家裡都有小朋友了

要我戒菸嗎？好喔，我再想想幾天…

阿伯，你是肺癌末期合併多處轉移，如果不插管可能只能再活幾天，你要插管嗎？

咳咳，我、我……

是，您請說。

我、我再想想幾天…

暈倒～！

92

烤肉達人

唉啊，又烤焦了。

學長你真的很不會烤肉耶，這麼焦會得大腸癌啦！

空白來！這塊松阪豬烤好給你。

等等給你上等和牛片，五分熟正好。

謝謝兩元！

香～～～

兩元你啥時那麼會烤肉了？

是因為旁邊坐正妹才突然會變得很會烤肉嗎？

沒錯！我苦練烤肉多年，就是為了有天能幫妹子烤肉！

帥氣。

工具人升級成超級工具人了。

不喝最健康

94

算啥東西

雷亞同學，這病人腎臟不好，抗生素需要根據腎功能減低劑量，你來算一下。

什麼，好！

還要考量病人體重，好難算喔。

噠 噠 噠

雷亞你算啥東西？

歐羅你怎麼罵我!?

沒有啊！我是問你在算什麼啊？

95

運動傷害

可惡又變胖了，這次我絕對不會路上吃東西了！我要努力運動減肥！

KG↑

Miss!

打籃球

踢足球

好痛!!

HELP

跑步

游泳

你做啥運動都會受傷耶，根本天生肥宅命啊！

床邊X光

范醫師，為啥那病房有人奪門而出啊？？有蟑螂嗎？

不是啦，是有放射師正在做床邊X光攝影喔！

哇！我沒看過耶，我去看看！

啊！雷亞同學等等—

哇！

X光有輻射線，所以要躲在鉛板後面比較安全。

思覺失調症

他人好假喔

他長好怪喔

他頭髮好亂喔

背後有人一直有人在跟蹤監視我！

隔壁妹妹怪怪的

明天在他早餐下毒好了

啊阿！

女兒你怎麼了？一個人在房間大叫。

嗚～

妹妹近半年來持續有幻聽和被害妄想，有可能是罹患到思覺失調症，這很嚴重需要長期治療追蹤。

黑便不可輕忽

皮卡，我今早大便是黑色的，你也會吃嗎？昨天大家不是一起吃巧克力。

黑便?! 黑便可不能輕忽！

根據吾之所學，黑便最常見的原因是上消化道出血等，像是胃或十二指腸潰瘍，需要去看腸胃科。

歐羅同學，結果胃鏡顯示你真的有胃潰瘍合併胃幽門螺旋桿菌，好在有提早發現。

啊！胃幽門螺旋桿菌不是聽說很可怕！

對，要持續吃抗生素把他殺死，不然以後可能會變胃癌喔。

怕爆！

MOMO初登場

MOMO是位遊戲工程師，是15年前跟林醫師一起打魔獸世界的戰友。

身為一位工程師宅宅，周末生活可是很充實的：：禮拜五

胖老爹↓

嘰嘰嘰

禮拜六

胖老爹↓

增殖

喵?!

嘰嘰嘰

蜘蛛網

禮拜日

MOMO我回來救你了！你終於有不是胖老爹的食物了！

YEAH～

100

洗澡靈光乍現

啊啊！醫狂10要開天窗啦！這次TF35開拓動漫祭剛好遇到過年，截稿日超近的啊！

消断～

我缺乏靈感，這幾天都熬夜和看診沒啥睡覺，去洗個澡醒醒腦提神。

消断～

喔喔喔！洗澡中靈感文思泉湧，我馬上就想到五則新的漫畫故事！等等洗完澡就來畫！

超讚！

洗完澡後——

你剛在浴室說你想到啥漫畫故事？

…出來就忘了。

消断～

101

各科特色

林醫師，聽說各科醫師各有特色，真的嗎？

不能說一定啦，但有些的確會。

皮膚科醫師——皮膚閃亮

哇！光鮮亮麗！

外科醫師——外向豪邁

哇！大口吃肉！

小兒科醫師——赤子之心

喂，警察局嗎？有兩位小妹妹被兇惡壞人挾持…

直播玩還願

為了支持赤燭遊戲做的原創恐怖遊戲《還願》，林醫師開遊戲直播。

我超怕鬼，南無阿彌陀佛～太上老君急急如律令～阿門～阿拉保佑我～

【直播留言】

小雨：
你走好慢，走快點啊！

兩元：
嘿嘿～林醫師小心你後面有東西喔～

瑪姬米：
感覺遊戲好可怕

不敢看遮臉玩

畫面好陰森，還有支紅色雨傘…

有鬼啊!!啊啊啊!!啊啊!!

看林醫師開直播比遊戲本身還恐怖，快心臟病了

103

芳穎醫師是皮膚科醫師，親切美麗，號稱女神

媽媽我皮膚好癢不舒服喔！

哇！小新你怎麼皮膚這麼紅，帶你去看芳穎醫生！

弟弟你這是接觸性皮膚炎，可能是對碰觸到的東西過敏喔。

隔天—

媽媽我皮膚又好癢，我要去看芳穎醫師。

嗯！

你昨天才去過，你是皮在癢吧！

藥膏不能亂擦

老婆不要擠痘痘啦！容易留下疤痕！晚點去醫院看皮膚科芳穎醫師吧！

痘

哇！梁太你臉長痘痘，我這有條藥膏很有效的喔！

哇！太好了，這樣我就不用去醫院了。

隔天—

哇！擦了痘痘反而變更多，還發炎了！

紅疹有很多種，建議給皮膚科醫師診治，不要隨便拿藥膏抹，不然可能會惡化喔！

我以後不敢了~

永遠的醫學生

哼，漫畫火影忍者的鳴人都長大結婚生子了，怎麼柯南還是在米花國小沒畢業，留級嗎？

呵呵～

這樣說來…我們當實習醫學生幾年了啊？

這?! 聽歐羅你這樣一說……

我們來回顧一下醫狂歷年出版。

2013年	醫院也瘋狂1
2014年	醫院也瘋狂2
2014年	醫院也瘋狂3
2015年	醫院也瘋狂4
2016年	醫院也瘋狂5
2017年	醫院也瘋狂6
2017年	醫院也瘋狂7
2013年	醫院也瘋狂8
2019年	醫院也瘋狂9
2020年	醫院也瘋狂10

結果我們自己當了八年的實習醫學生也還沒畢業。

刮別人鬍子前先刮刮自己鬍子啊！

雷亞兩元

雙層牛肉吉士堡真好吃~

大麥克漢堡才是王道啊~

哈哈這本漫畫醫院也瘋狂超好笑的！

真的耶，這是誰畫的啊？日本人嗎？

不是喔，作者是我們台灣人，他是我的偶像！

哇！真的嗎！

作者叫做【雷亞兩元】，名字四個字很酷吧！

姿態性低血壓

媽你怎麼暈倒了!?

暈～

知道了。

阿婆你這應該是姿態性低血壓，年紀大了血管彈性變差，改變姿勢太快，血液來不及回到大腦就缺血頭暈，動作要慢一點喔！

乾眼症

眼睛好酸澀疼痛喔。

雷亞同學，你這是乾眼症，少盯手機和電腦螢幕。

你是不是晚上又摸黑玩手機了？

阿國醫師你怎麼知道?!

第一部結束

感謝大家看到這邊，醫狂團隊一路走來感謝大家支持。

感謝各位大大讓我有飯吃。

這裡跟大家報告一下，醫院也瘋狂第一部，到這第十集初步告一段落。

什麼？

什麼?!難道醫院也瘋狂要全劇終了嗎！

你以為讀者不會發現你偷懶用前面第一則漫畫的梗嗎？

痛，這不叫偷懶，這叫做首尾呼應啦！

110

期望未來

總之醫狂還是會繼續畫的喔！只是第11集之後算第二部，我們還有在規劃長篇漫畫喔。

喔喔！好期待長篇漫畫喔！

哼哼，給你看看我在長篇漫畫中的八頭身帥氣造型。

嗚嗚～竟然因為看了我帥照嫉妒吐血身亡，莫非醫狂真的要全劇終了？

是吐槽到吐血身亡好不好！

總之，未來也請多多支持。

醫院也瘋狂─持續中

也祝大家新年快樂

賀！醫院也瘋狂 VOL.10 重量級上市

- 賀圖作者：篠舞醫師
- FB：篠舞醫師的 s 日常

- 賀圖作者：嘎嘎老師
- FB：菜鳥老師嘎嘎的日常

醫院也瘋狂 10 出版

賀

賀圖作者：於是空白
FB：於是空白 -

賀圖作者：藥師丸 (xin)
FB：藥師丸的藥插畫

恭喜!!
醫院也瘋狂10出版!

賀圖作者：米八芭
FB：白袍藥師 米八芭

賀 醫院也瘋狂 出刊

賀圖作者：曾建華老師
FB：漫畫家的店

強力推薦

冒險小子阿德

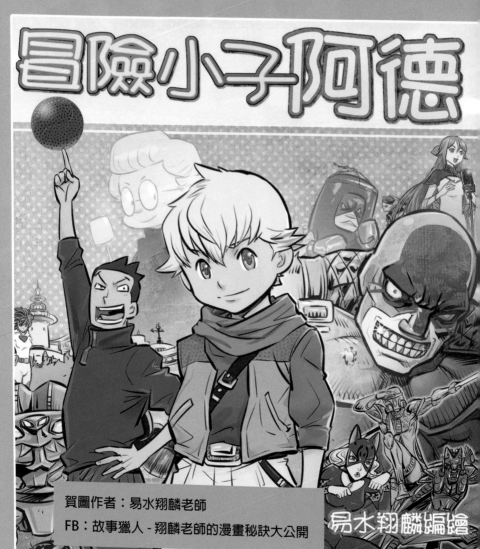

賀圖作者：易水翔麟老師
FB：故事獵人 - 翔麟老師的漫畫秘訣大公開

易水翔麟編繪

好書推薦

《 不焦不慮好自在 : 和醫師一起改善焦慮症 》
林子堯、王志嘉、曾驛翔、亮亮 等醫師著

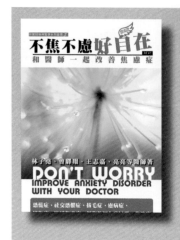

焦慮疾患是常見的心智疾病，但由於不了解或偏見，讓許多人常羞於就醫或甚至不知道自己得病，導致生活品質因此受到嚴重影響。林醫師以一年多的時間撰寫這本書籍。本書以醫師專業的角度，來介紹各種焦慮相關疾患 (如強迫症、恐慌症、社交恐懼症、特定恐懼症、廣泛型焦慮症、創傷後壓力症候群等)，內容深入淺出，希望能讓民眾有更多認識。

定價：280 元

《 你不可不知的安眠鎮定藥物 》
林子堯 醫師著

安眠鎮定藥物是醫學上常見的藥物之一，但鮮少有完整的中文衛教書籍來講解。林醫師將醫學知識與行醫經驗融合，撰寫而成的這本衛教書籍，希望能藉由深入淺出的文字說明，讓民眾能更了解安眠鎮定藥物，並正確而小心的使用。

定價：250 元

書籍皆可至博客來、誠品、金石堂、墊腳石或白象文化購買
如大量訂購 (超過 10 本) 可與 laya.laya@msa.hinet.net 聯絡

好書推薦

《向菸酒毒說 NO!》

林子堯、曾驛翔 醫師著

　　隨著社會變遷，人們的生活壓力與日俱增，部分民眾藉由抽菸或喝酒來麻痺自己或希望能改善心情，甚至有些人會被他人慫恿而吸毒，但往往因此「上癮」而遺憾終身。本書由兩位醫師花費兩年撰寫，內容淺顯易懂，搭配趣味漫畫插圖，使讀者容易理解。此書適合社會各階層人士閱讀，能獲取正確知識，也對他人有所幫助。

定價：250 元

《刀俠劉仁》

獠次郎（劉自仁）著

　　以台灣歷史為故事背景的原創武俠小說，台灣有許多可歌可泣的本土故事，卻被淹沒在歷史的洪流中，獠次郎以台灣歷史為背景，融合了「九曲堂」、「崎溜瀑布」、「義賊朱秋」等在地鄉野傳奇，透過武俠小說的方式來撰述，帶領讀者回到過去，追尋這塊土地的「俠」與「義」。

定價：300 元

書籍皆可至博客來、誠品、金石堂、墊腳石或白象文化購買
如大量訂購（超過 10 本）可與 laya.laya@msa.hinet.net 聯絡

護理師啟♥萌計畫

於是空白與這條
充滿冒險的護理之路

作者 於是空白

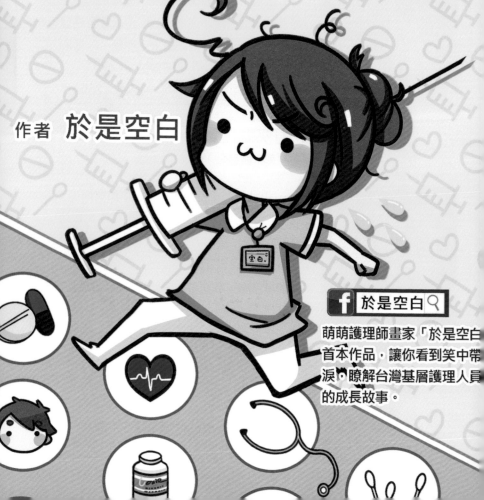

f 於是空白 🔍

萌萌護理師畫家「於是空白」
首本作品，讓你看到笑中帶
淚，瞭解台灣基層護理人員
的成長故事。

真實的間隙

校園霸凌故事　奇幻愛情漫畫

《廢紙劇場》　費子軒

聯合創作

《白袍恐懼症》　白日雨

失眠救星-醫夜好眠

中西醫師教你改善失眠

由西醫及中醫兩位醫師共同撰寫

醫學專業衛教，讓你輕鬆理解睡眠的奧秘

學習除了吃藥之外，如何用非藥物的方式改善失眠

林子堯醫師、武執中醫師 / 著

米八芭 / 插圖　　兩元 / 漫畫

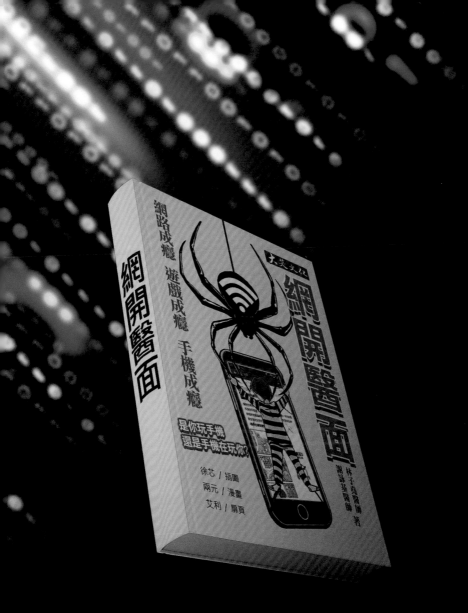

【書名】：《網開醫面：網路成癮、遊戲成癮、手機成癮必讀書籍》
【簡介】：網路成癮是當代一大問題，隨著網路越來越發達，過度
　　　　　依賴的問題越來越嚴重，本書結合醫學知識和網路文
　　　　　化，淺顯易懂，是教育學子或兒女的必看書籍。

台灣奇廟故事

TAIWAN MAGIC TEMPLE STORY

劉自仁　撰寫/拍攝

不要按紅色按鈕

醫師教你透視人性盲點

精神專科 林子堯醫師 著

不要再相信直覺了!!
77則人性思考陷阱

淺白文字 趣味插圖

不准按

好想按按看！

扉頁 綺芸　插畫 徐芯　漫畫 兩元

【簡介】：「為什麼有時候叫你不要做的事情反而越想做？」「男人不壞女人不愛是真的嗎？」林子堯醫師結合精神醫學和心理學，描繪各種趣味心理學現象，讓你大呼驚奇。

醫院也瘋狂 10

作者：雷亞 (林子堯)、兩元 (梁德垣)

官網：http://www.laya.url.tw/hospital

臉書：醫院也瘋狂

校對：洪大、林組明

題字：黃崑林老師、湯翔麟老師、羅文鍵醫師

出版：大笑文化有限公司

感謝：先施印通股份有限公司蔡姊

經銷：白象文化事業有限公司經銷部

　　　電話：04-22208589

　　　地址：401 台中市東區和平街 228 巷 44 號

初版：2020 年 02 月

定價：新台幣 200 元

ISBN：978-986-95723-8-5

感謝桃園市文化局指導

台灣原創漫畫，歡迎推廣合作